書苑拾遺

康有爲書自作詩

王禕 主編
馮威 編

上海辭書出版社

康有爲（一八五八—一九二七），原名祖詒，字廣廈，號長素、更甡等，廣東南海（今屬佛山市）人。近代政治家、思想家、教育家、詩人、書法家。清光緒二十一年（一八九五）進士。著有《新學僞經攷》《孔子改制攷》《日本變政攷》《大同書》《歐洲十一國游記》《南海先生詩集》，以及書法論著《廣藝舟雙楫》等。

康有爲出身封建官僚家庭，受到完整而系統的儒學教育。隨着西學東漸，他成爲『睜開眼看世界』者，以策劃、參與『公車上書』和戊戌變法史有令名。康有爲一生涉獵極廣，學問精深博大。在書法領域，他以一部《廣藝舟雙楫》爲『碑學』立名，是清中期以來阮元和包世臣主倡的碑學進入全盛期的重要標誌。康有爲也是一位書法大家，以雄肆的魏碑體行書爲清末書壇注入新的活力。他的書法理論和實踐影響了清末民初，乃至現當代書法家的風格形成，梁啓超、李瑞清、吳昌碩、徐悲鴻、沙孟海、蕭嫻等爲其中著名者。

康有爲三十歲以前主要學帖，楷書學王羲之《樂毅論》、歐陽詢和趙孟頫，後來又學過鍾繇，練就了一手顔底歐面的館閣體；行書學《書譜》、『閣帖』和章草；篆書學鄧石如等。三十歲前後，他大量接觸六朝唐宋碑，主宗北碑，得力最深的是《石門銘》，參以《經石峪》等，經過二十年的陶冶，約在五十歲前後創出『南海體』——魏碑體行書。『南海體』的主要特點是『破體』，融北碑南帖、真篆隸行於一體。用筆融入北碑筆意，參以篆隸筆法；體勢橫平竪直，撇捺盡勢，化行入楷，結構開張，章法茂密鬱結，生機盎然。在技術細節上，康有爲以濃墨鋪毫，長用藏鋒，取澀勢，用使轉，時有牽絲，蒼勁流便。

『南海體』的形成是彼時社會改革、藝術時風，『三尺之堂，十堂之社，莫不口北碑，寫魏體』（康有爲語）以及康有爲自身豐厚通變的國學修養、復雜的人生經歷造就的高遠立志和寬廣視野使然。康有爲走通一條從積纍到通變再到創新的道路。值得注意的是，在風格定型後，康有爲無論寫大中小字，都基本使用同一種方法，完成從内到外的完全打通，臻於無不如意的化境。其中，完備碑學理論的先導是定海神針。他認爲北碑總體的審美風格爲『體莊茂而宕以逸氣，力沉着而出以澀筆，要以茂密爲宗』；還把用筆爲分方和圓兩種，指出『圓筆用絞，方筆用翻……妙處在方圓並用，不方不圓，亦方亦圓』等等。對比其作品，我們認爲，康有爲有力踐行了自己早年樹立的書法理想，堪稱一位理論指導實踐，並取得成功的書法大家。

康有爲晚年在杭州西湖一天山建有别墅『一天園』，爲其中的十處景致分别作詩，並以中楷寫付長女康同薇。此作由有正書局在民國十二年（一九二三）以《南海書一天閣詩稿》爲名出版，是當時的暢銷字帖。今據此爲底本，依體例重新製版編印，尚希周知。

一天園詩十章

園立杭妝西湖一天山有
丁家居山下故俗名丁家山
今丁家人盡矣故復名一天山
園地購于丙辰丁巳以十一次

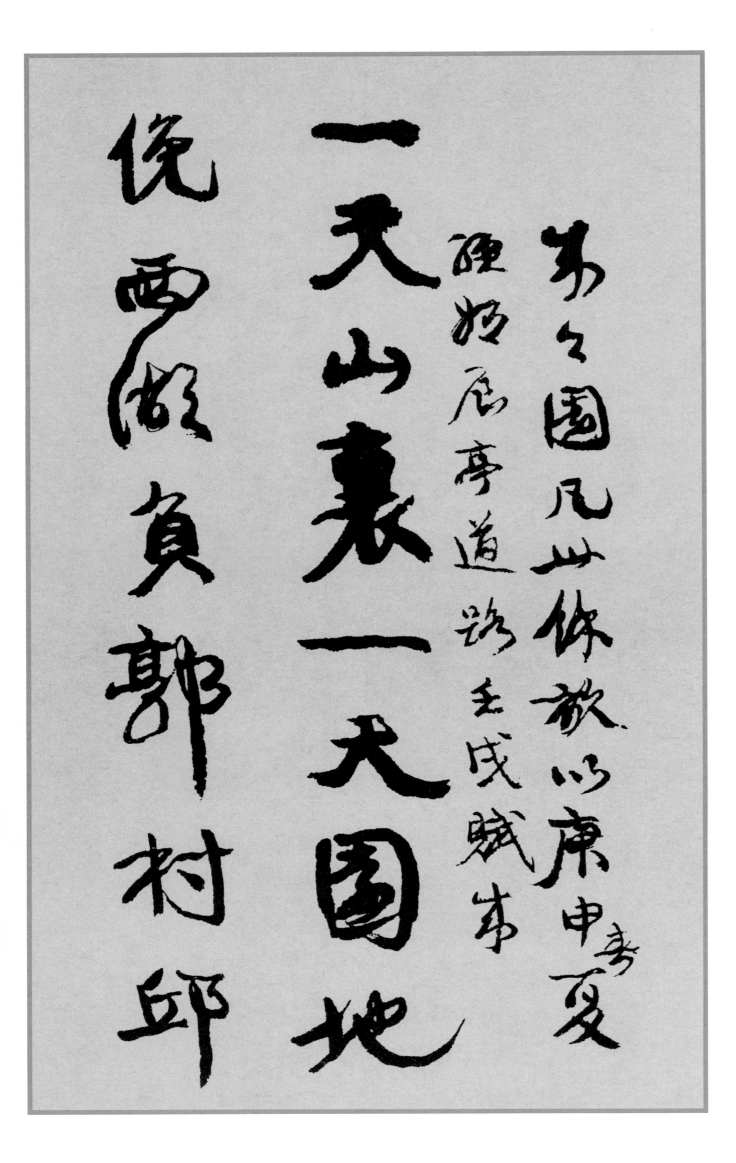

成。今園凡卅餘畝，以庚申春夏經始屋亭道路，壬戌賦成。

一天山裏一天園，地倪西湖負郭村。邱

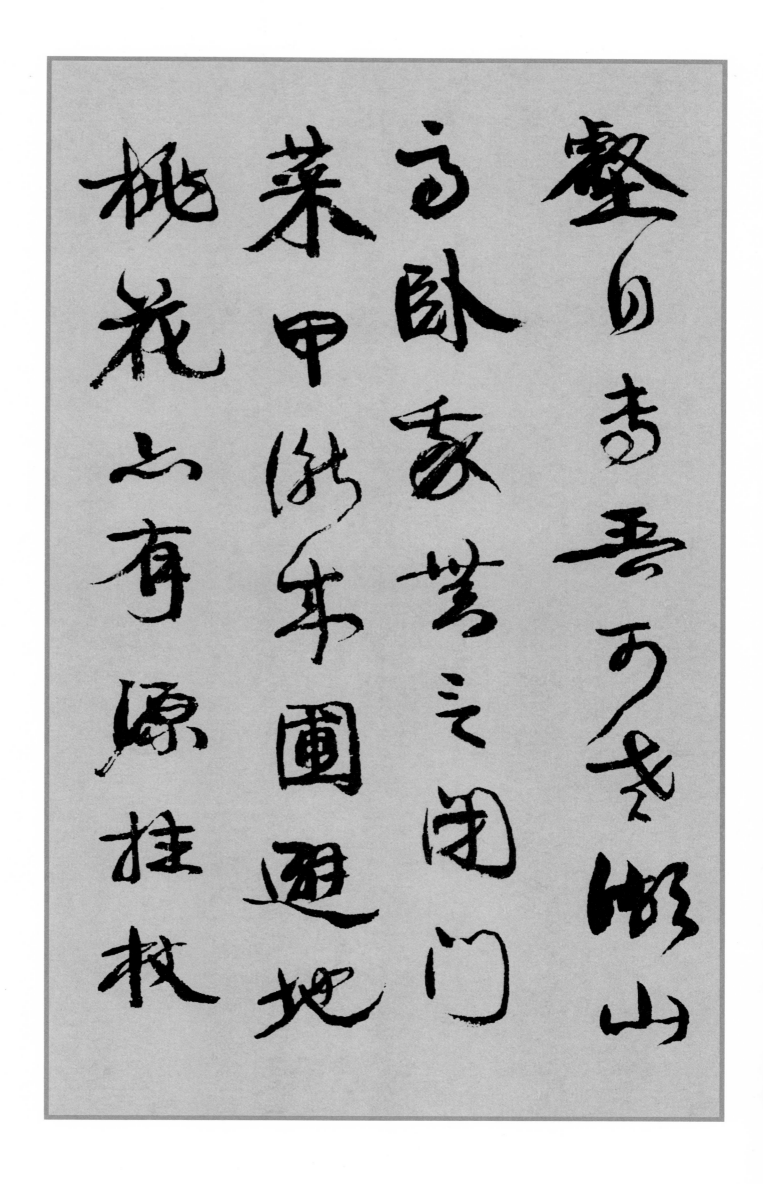

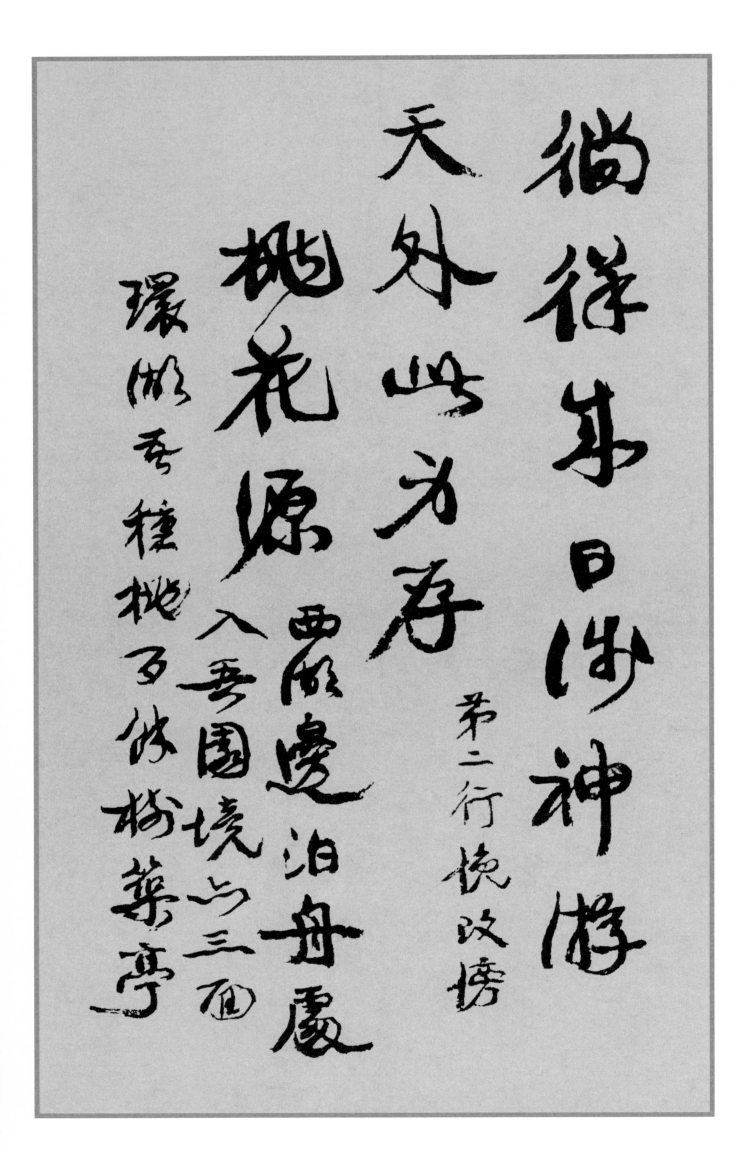

徜徉乐日涉神游
天外此为存
桃花源
環游吾
種桃多株
环湖
西農边泊舟處
入吾園境与三面

第二行悗改傍

徜徉成日涉，神游天外此身存。（第二行悗改傍。）《桃花源》。西湖邊泊舟處入吾園境，亦三面環湖。吾種桃百餘樹，築亭

4

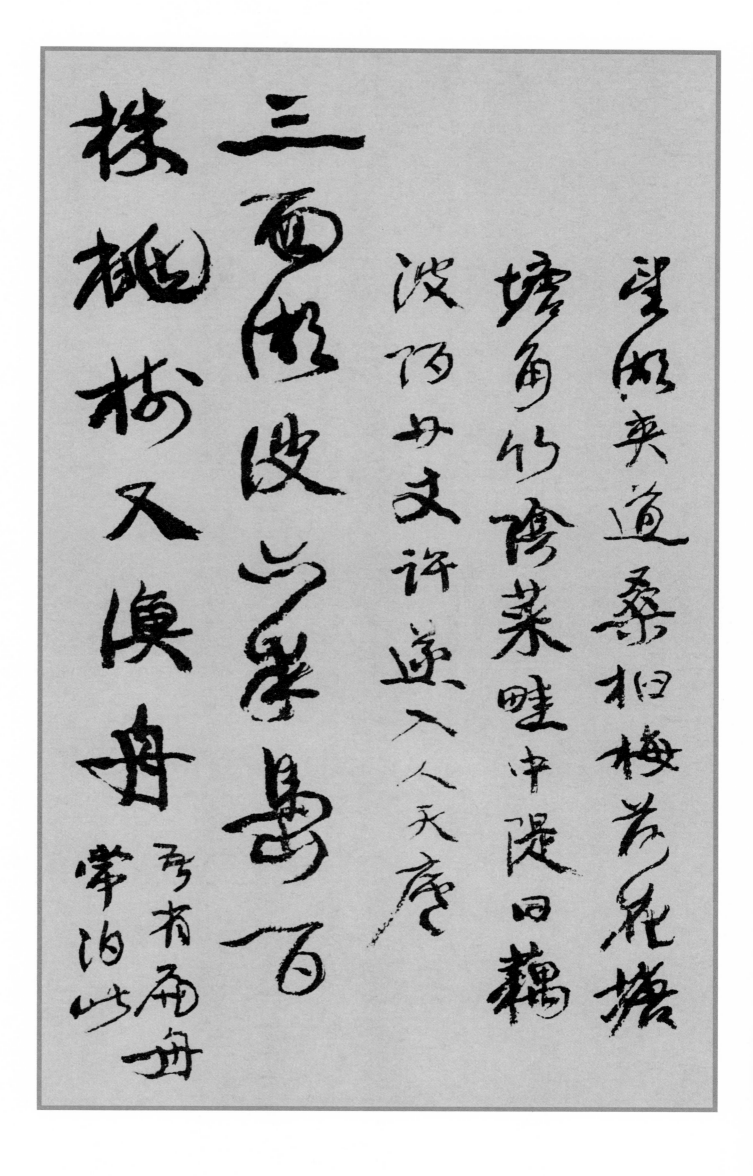

望湖，夹道桑柏梅。荷花塘塘角竹阴菜畦，中隄曰『藕波』，陌廿丈許，遂入『人天廬』。三面湖波亦半島，百株桃樹又漁舟。（吾有扁舟常泊此。）

5

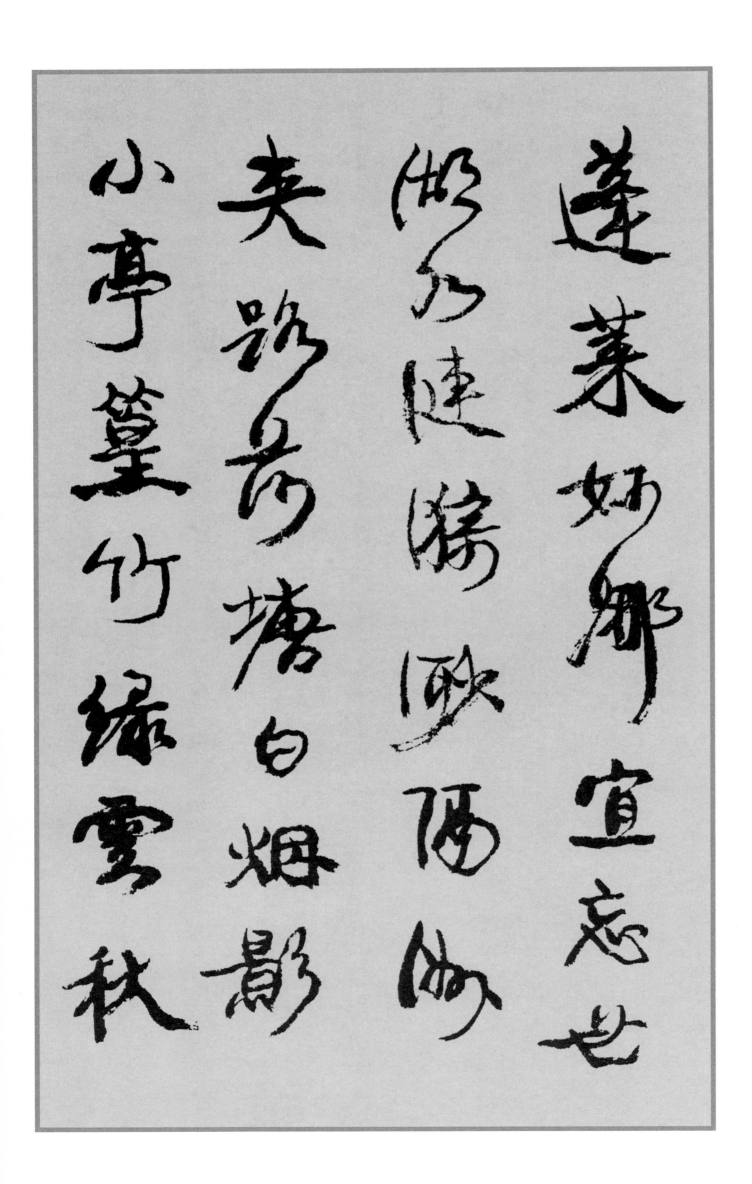

蓬莱婀娜宜忘世，湖水漣漪渺隔洲。夾路荷塘白烟影，小亭篁竹綠雲秋。

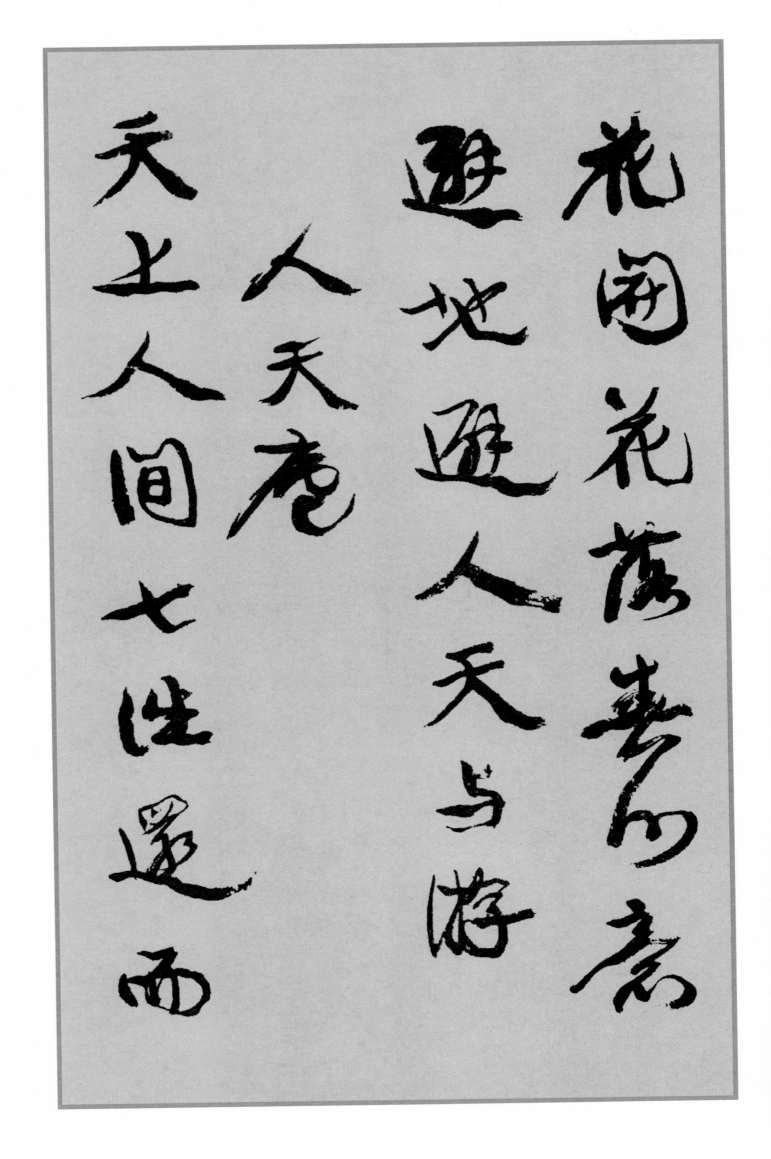

花開花落春何意，避地避人天与游。《人天廬》。天上人間七往還，而

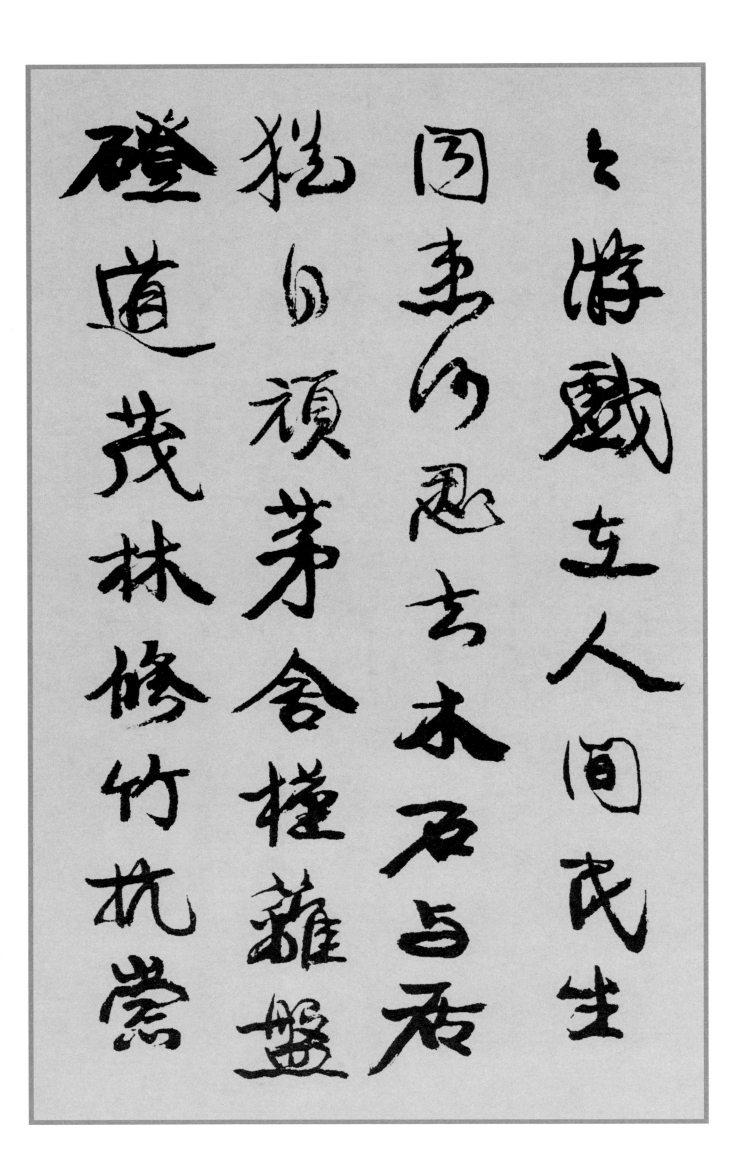

今游戲在人間。民生同患何忍去，木石与居猶自頑。茅舍槿籬盤磴道，茂林修竹抗崇

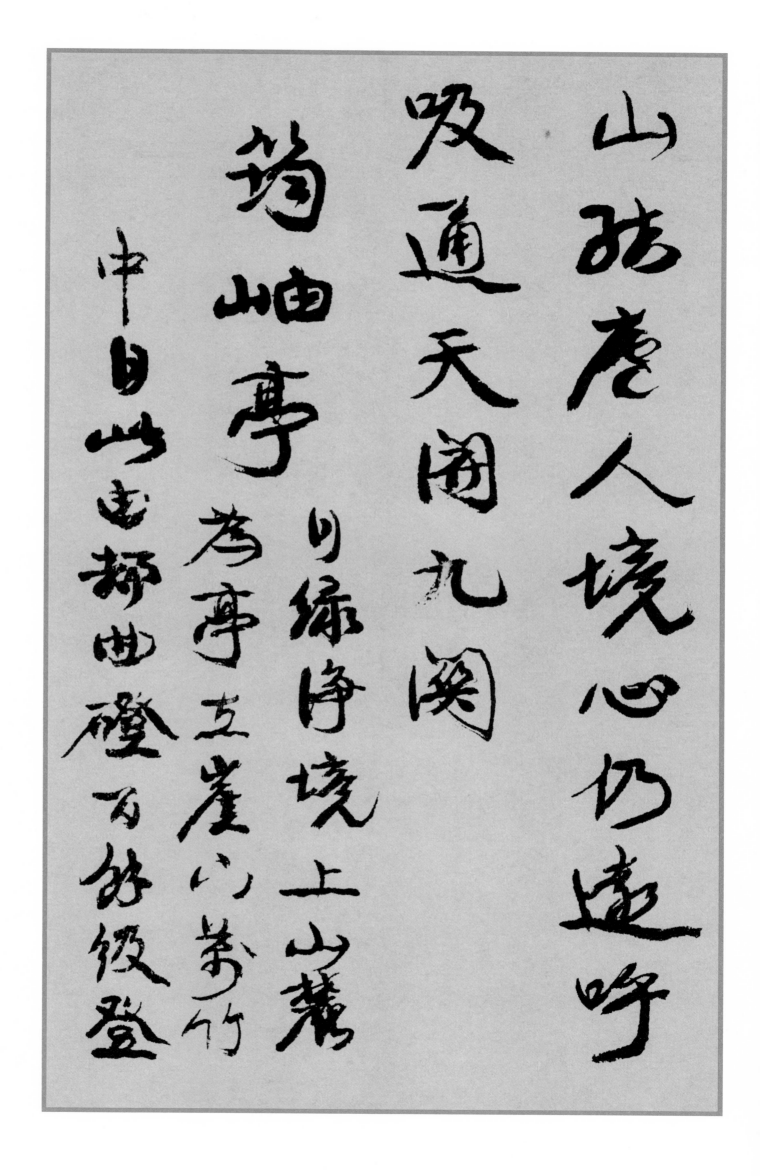

山。結廬人境心仍遠，呼吸通天開九關。《筠岫亭》。自綠淨境上山麓為亭，立崖下萬竹中，自此由邻曲磴百餘級登

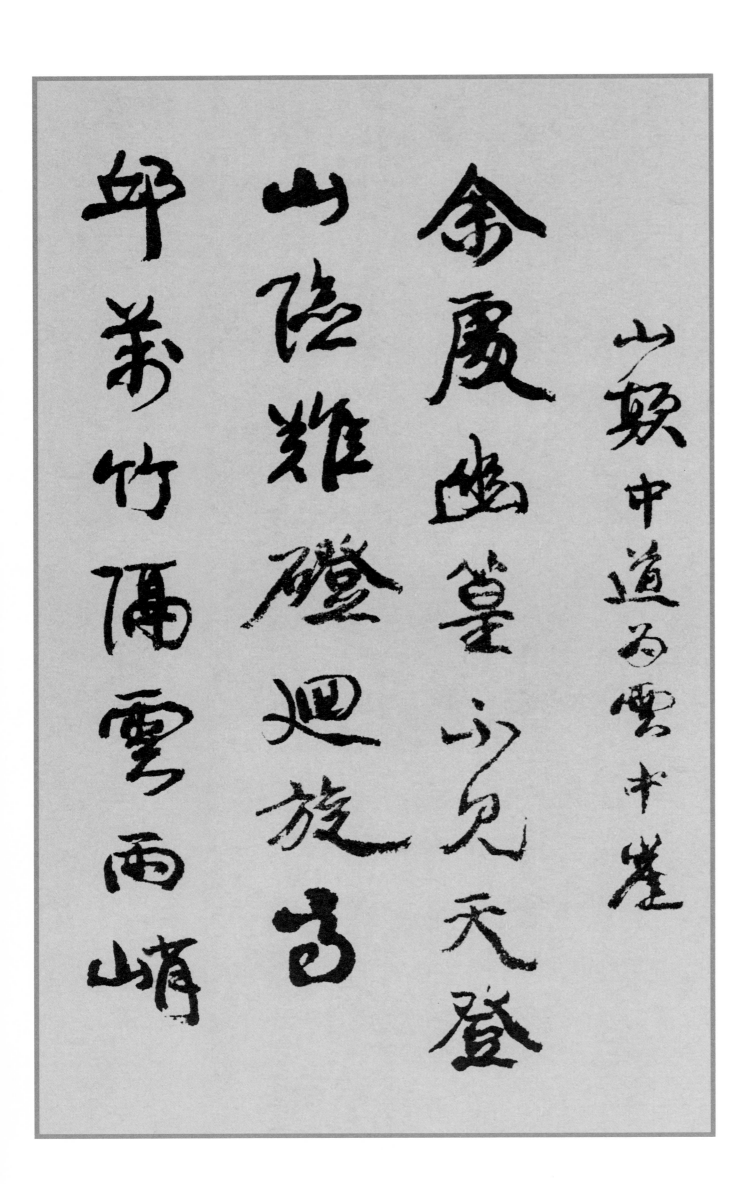

山顛，中道為雲中崖。余處幽篁不見天，登山險難磴迴旋。高邱萬竹隔雲雨，峭

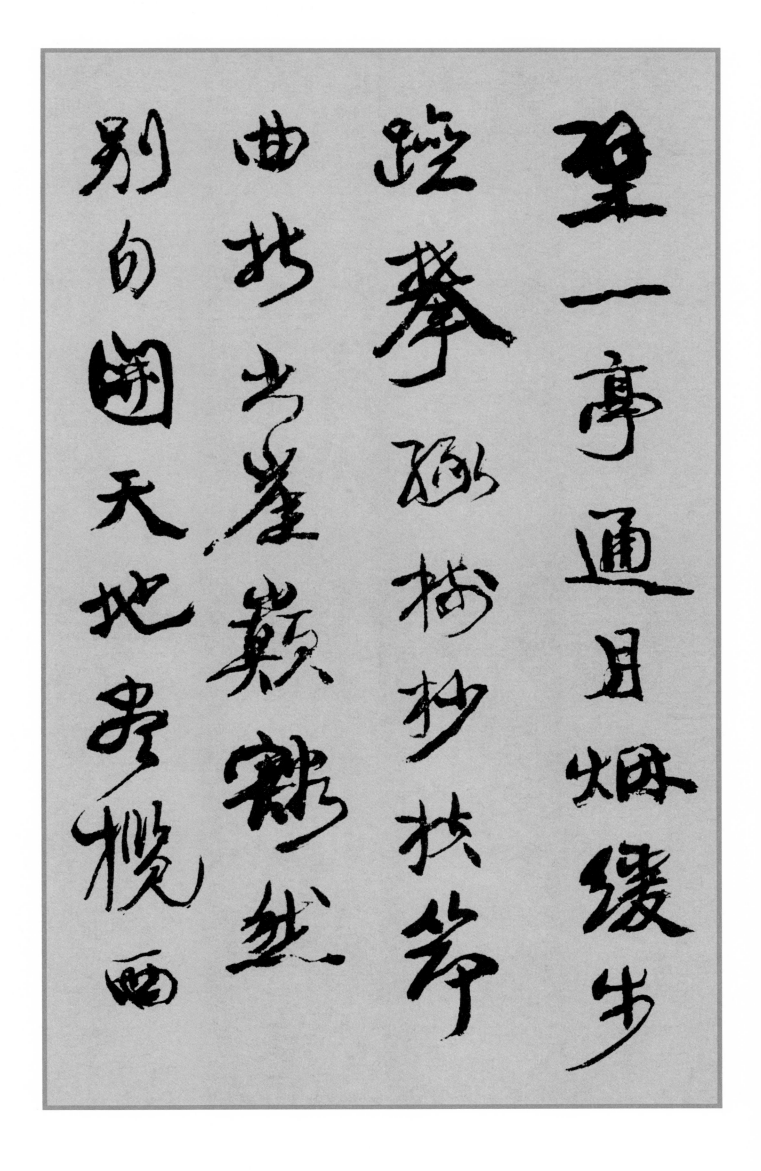

壁一亭通月烟。緩步跻攀緣樹杪，扶筇曲折出崖巔。豁然别自開天地，盡攬西

游山与川

此联集句曰全以山川
为眼界别有天地地
人间榜为善现天境

寥天寰

立一天山宸冣高廈
揽全西湖远见亦海

一天山顶作高台呼吸

湖山与川。此联集句曰：全以山川为眼界，别有天地非人间，榜为善现天境。《寥天寰》。在一天山冣高廈，可揽全西湖，远见亦海。一天山顶作

高臺，呼吸

參寥雲四開。三面山環三面水，萬枝松擁萬枝梅。吐吞日月南高下，起滅烟嵐東海來。腹

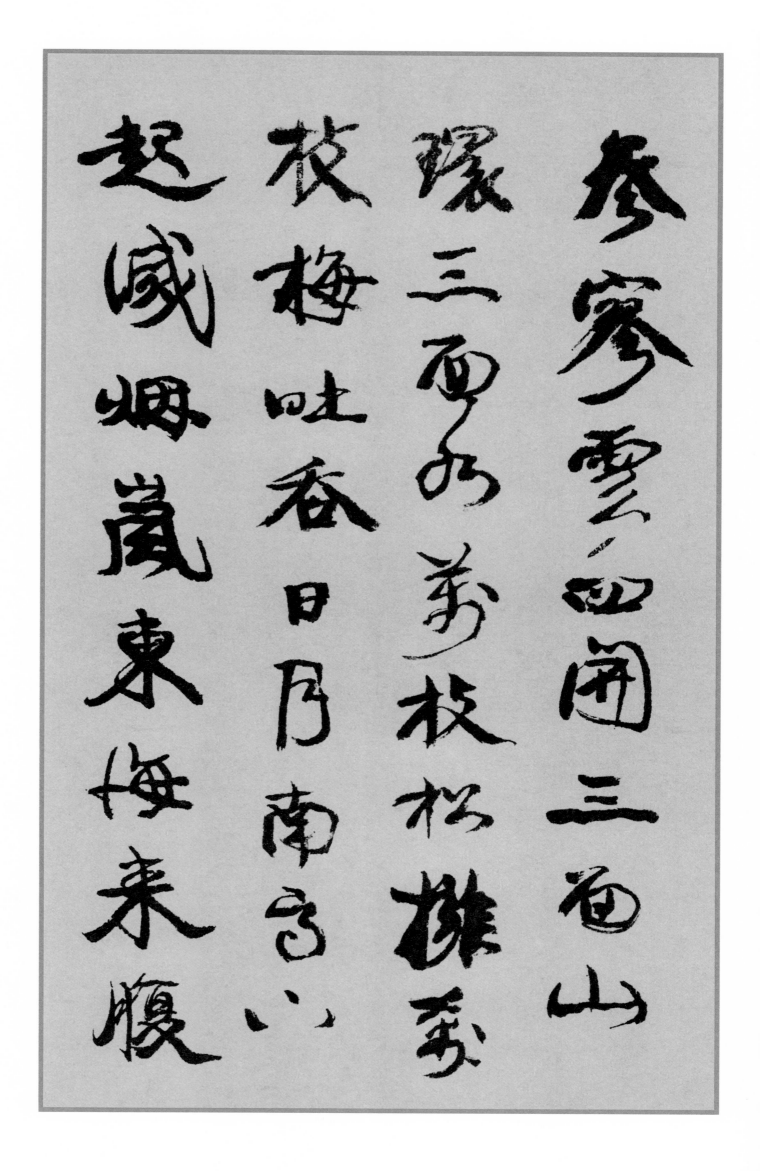

参寥雲四開三面山
環三面水万枝松擁萬
枝梅吐呑日月南高下
起滅烟嵐東海来腹

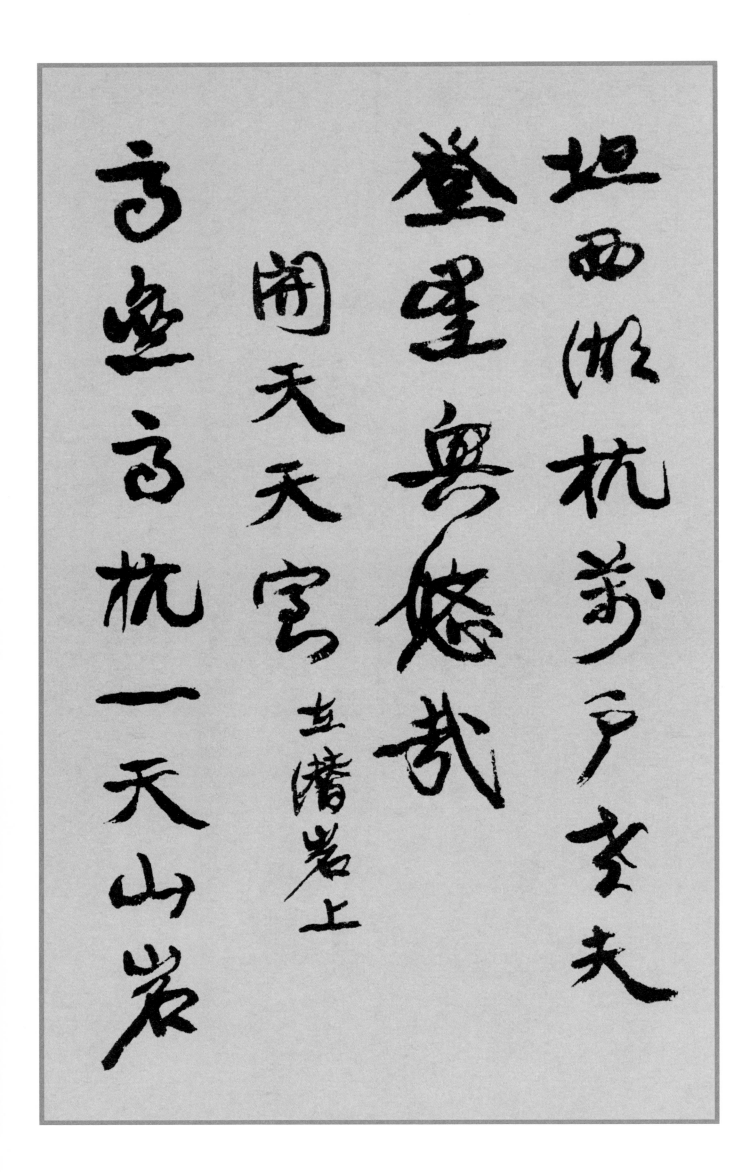

坦西湖抗萬户，老夫登望興悠哉。《開天天室》。在潜岩上。高壵高杭一天山，岩

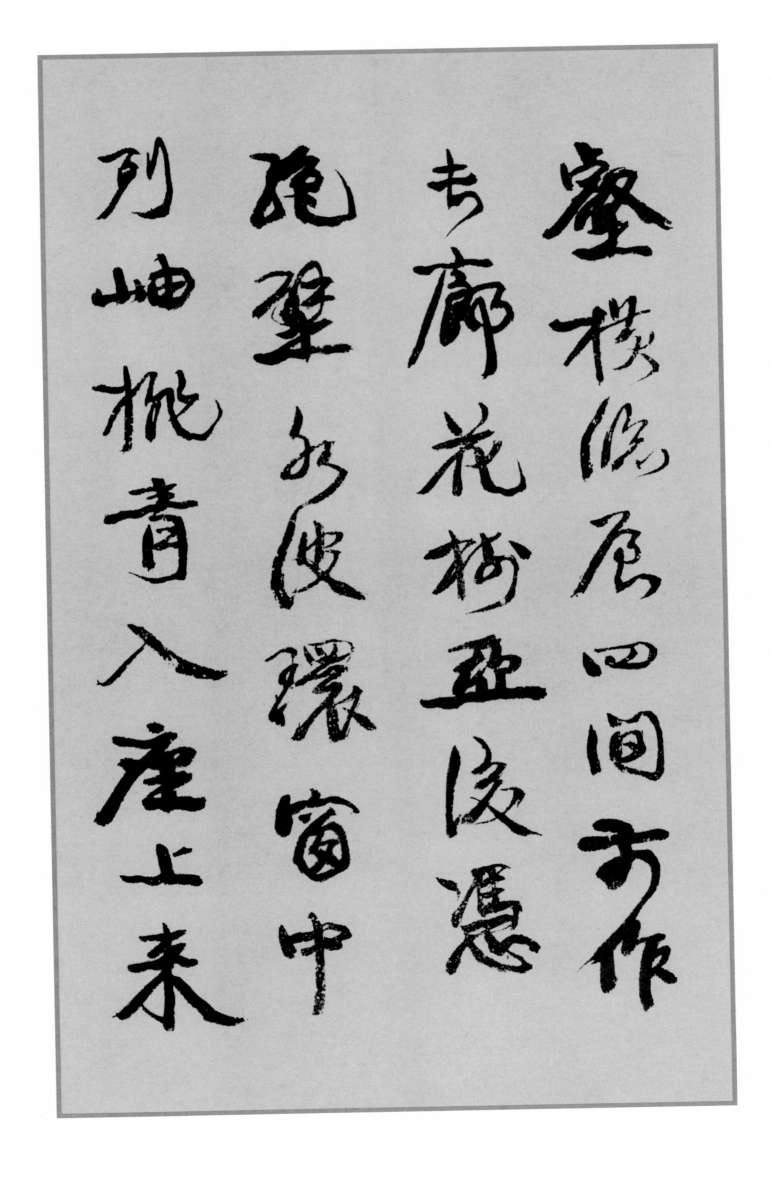

鑿橫臨屋四間。前作長廊花樹亞，後憑絕壁水波環。窗中列岫桃青入，座上來

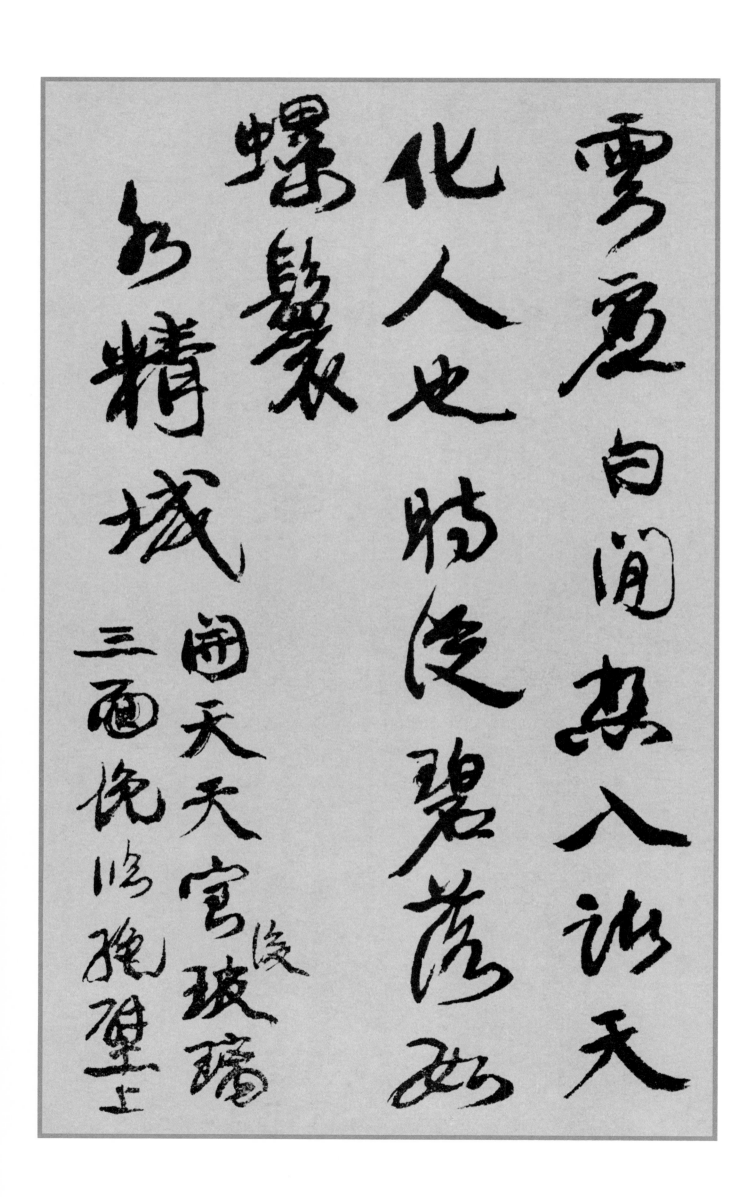

雲虛白閒。想入諸天化人也，時從碧落如螺鬟。《水精城》。開天天室後。玻璃三面俛臨絶壁上。

廿二玻窗三面成，俛临绝壁倚天清。水晶宫裏生虚白，晃是天中放大明。葛岭抹烟

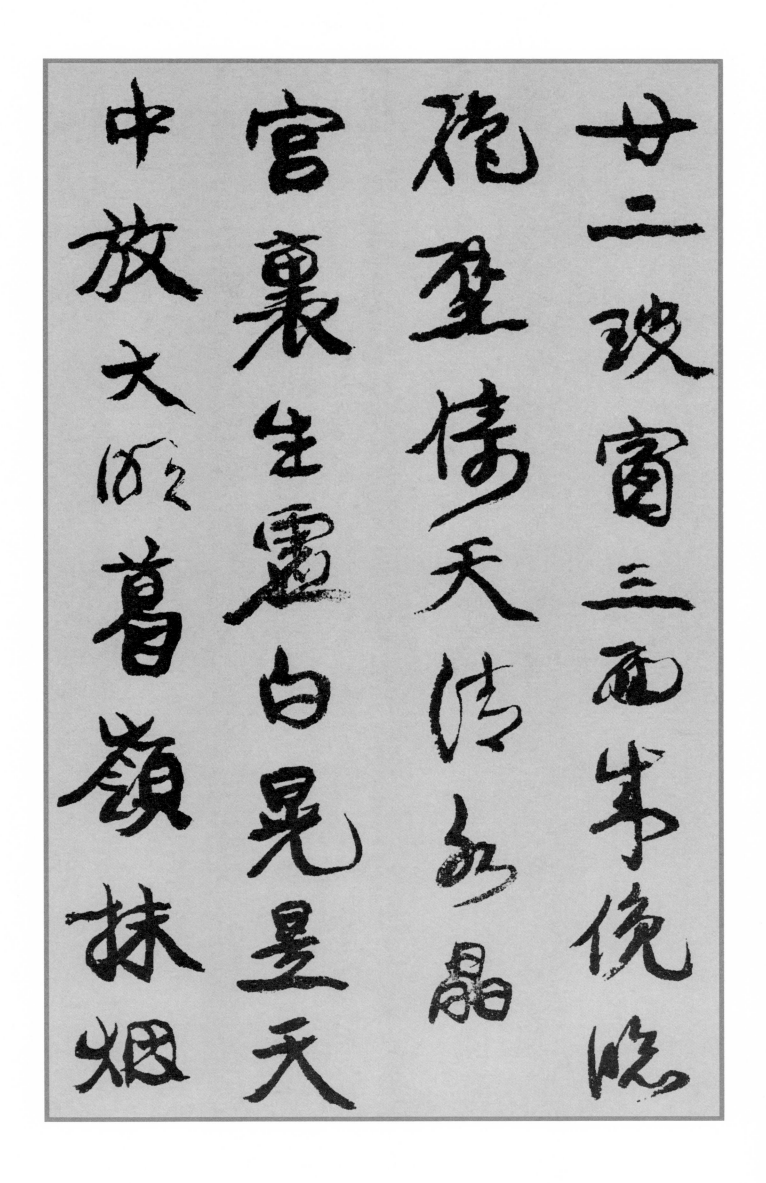

廿二玻窗三面半俛临
俛壁倚天清水晶
宫裏生虚白晃是天
中放大明葛岭抹烟

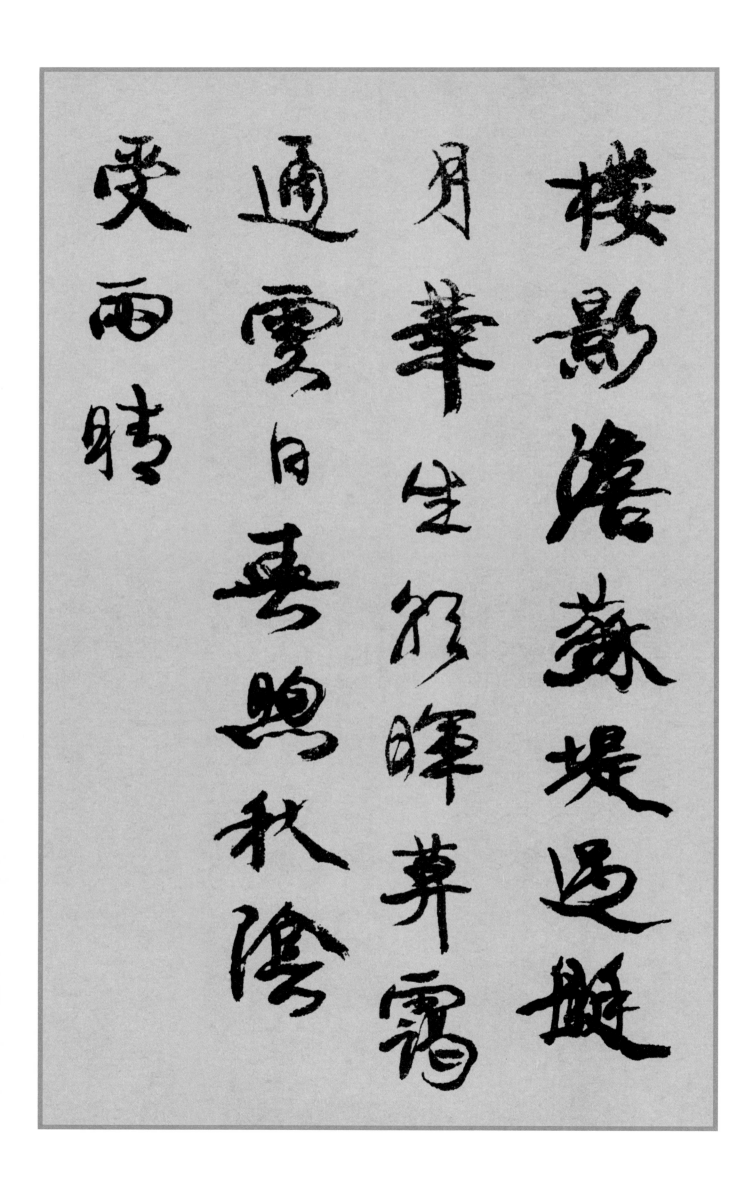

楼影澹，蘇堤過艇月華生。朝暉萆靄通雲日，春煦秋陰受雨晴。

楼影澹蘇堤過艇
月華生於暉萆靄
通雲日春煦秋陰
受雨晴

《潛巖》。立開天天室前，橫廿丈。天然岩洞。纏絡藤蘿，幽奧甚。杭屋山株倚石屏，屏橫廿丈樹青青。下開岩

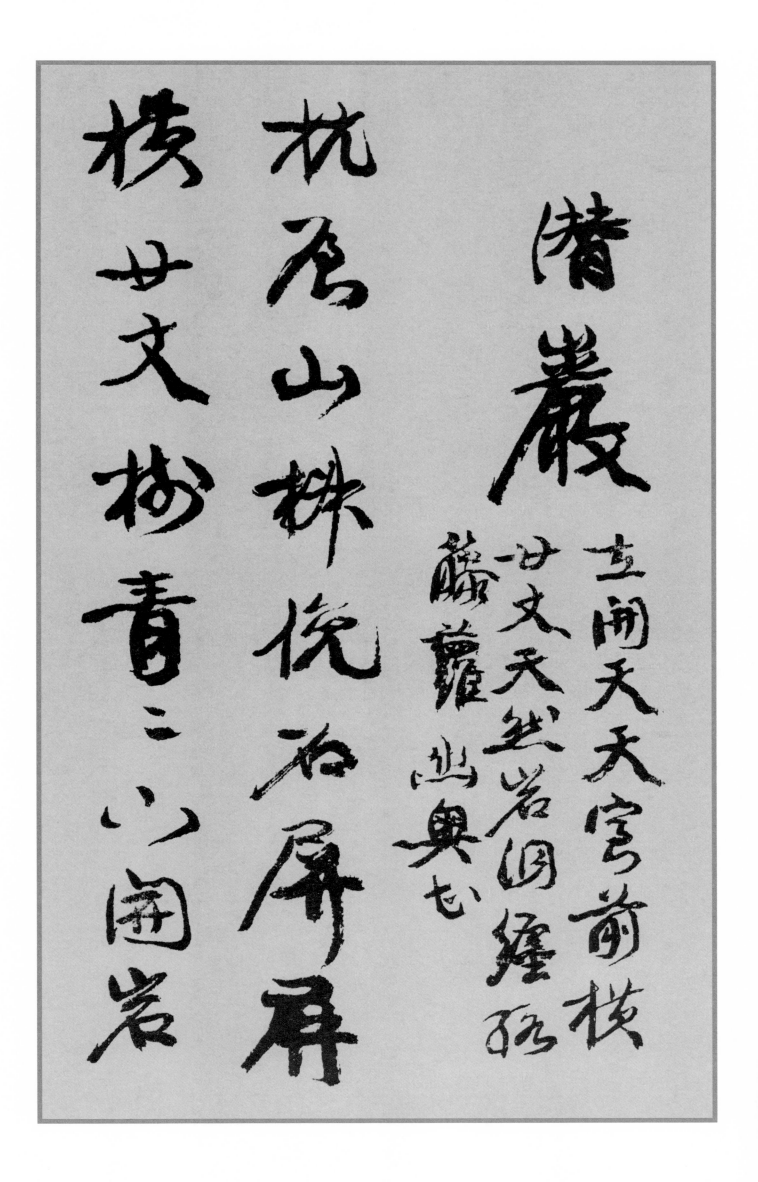

潛巖 立開天天室前橫廿丈天然岩洞纏絡藤蘿幽奧甚 杭屋山株倚石屏屏橫廿丈樹青青二小開岩

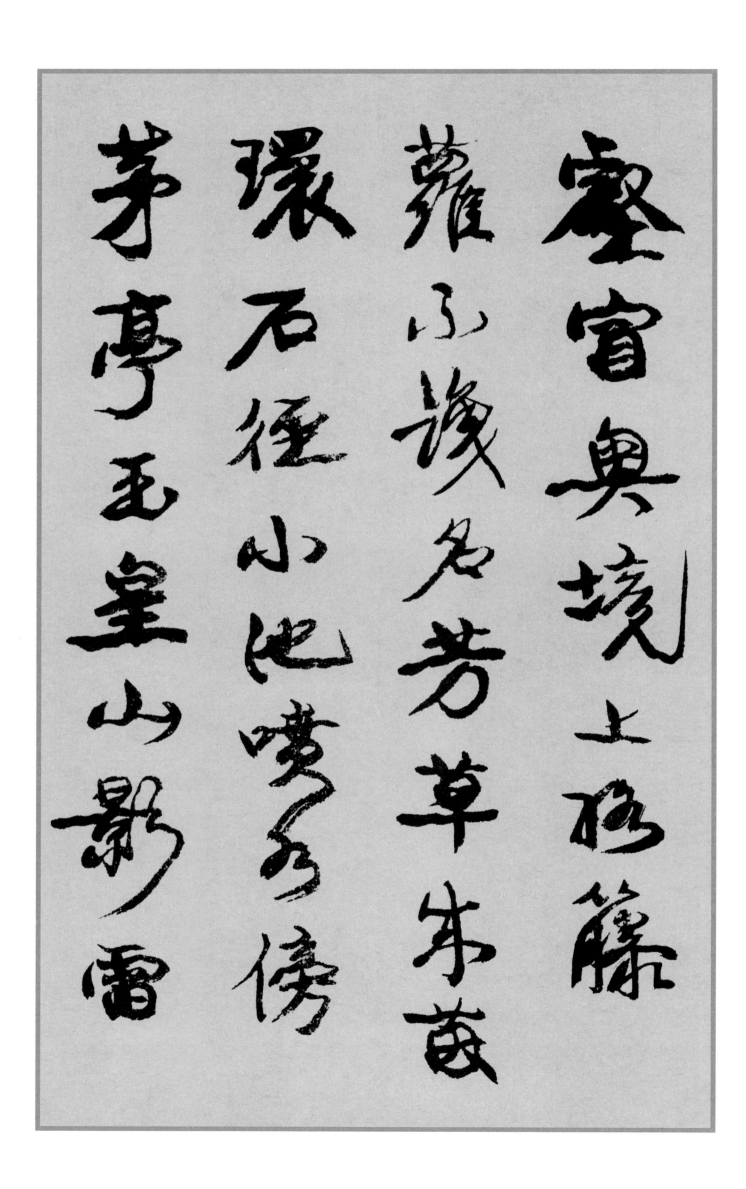

窈窅奥境，上络籐蘿不識名。芳草成茵環石徑，小池噴水傍茅亭。玉皇山影雷

峰塔，瀉入蘇堤烟水舲。《松雪徑至飲綠亭》。在山南斜垂廎，下為園，外蕉石鳴琴則湖邊矣。

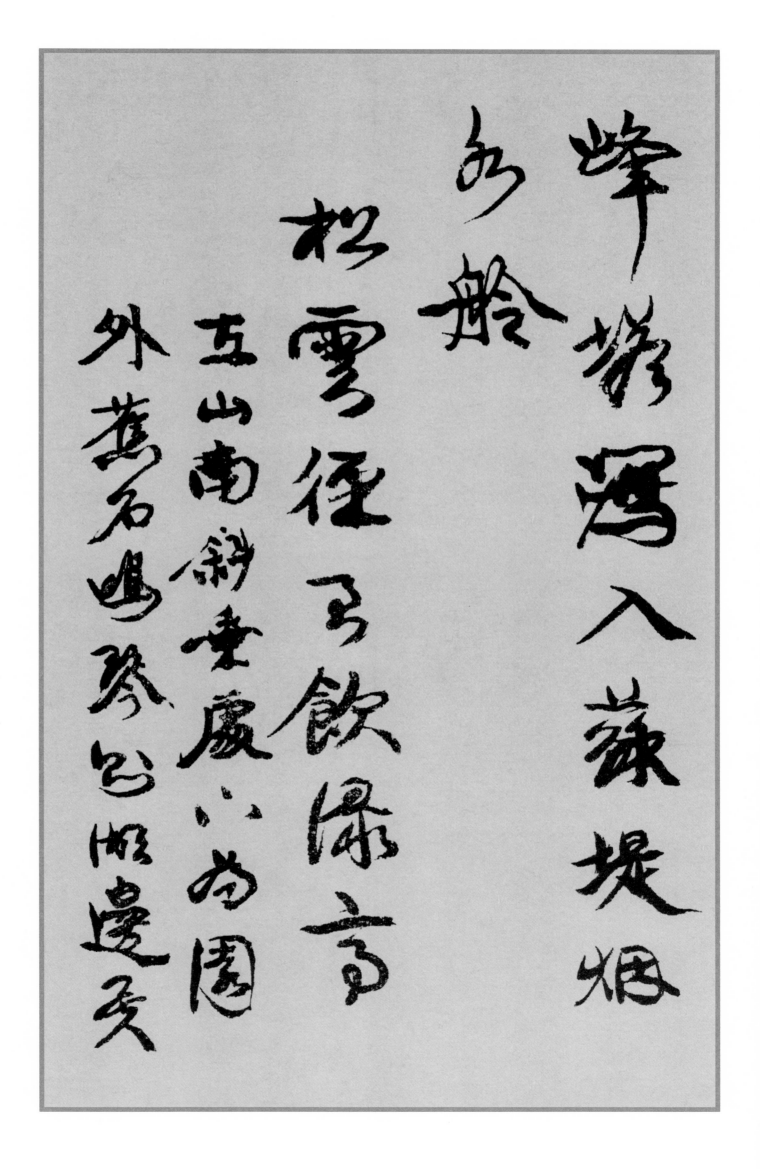

峰塔瀉入蘇堤烟

水舲

松雪徑弓飲綠亭

五山南斜垂廎以為園

外蕉石鳴琴則湖邊矣

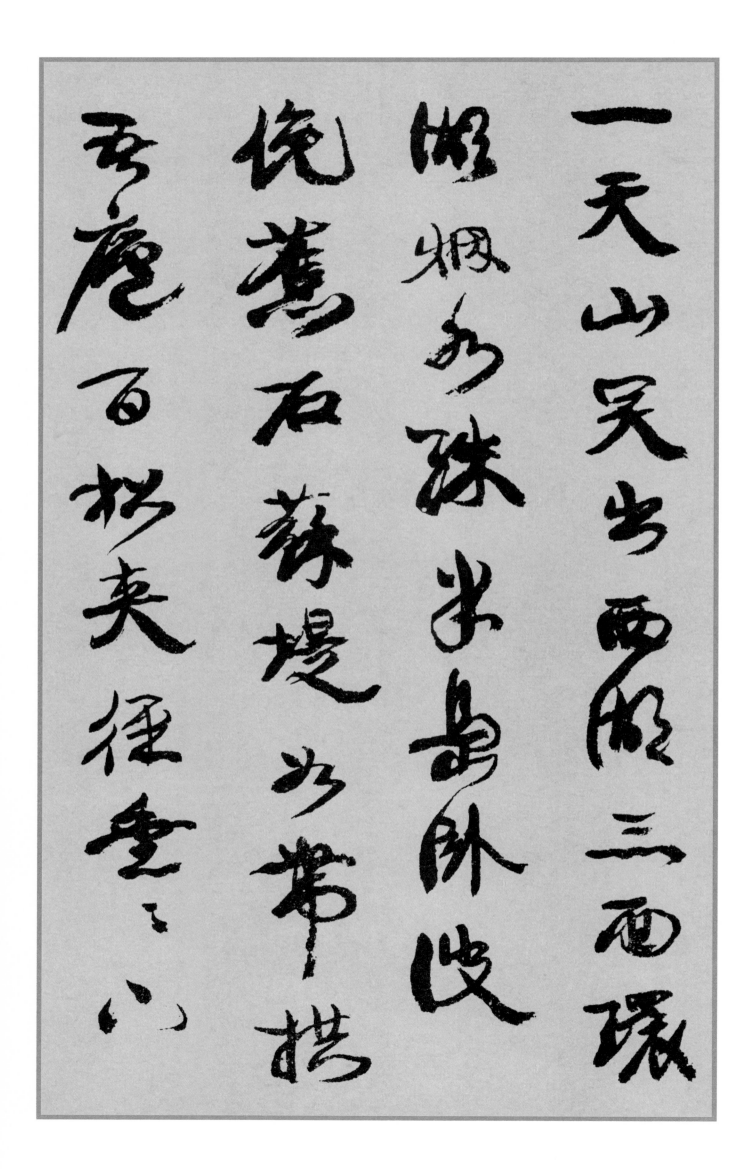

一天山突出西湖，三面環湖烟水殊。半島卧波倪蕉石，蘇堤如帶拱吾廬。百松夾徑垂垂下，

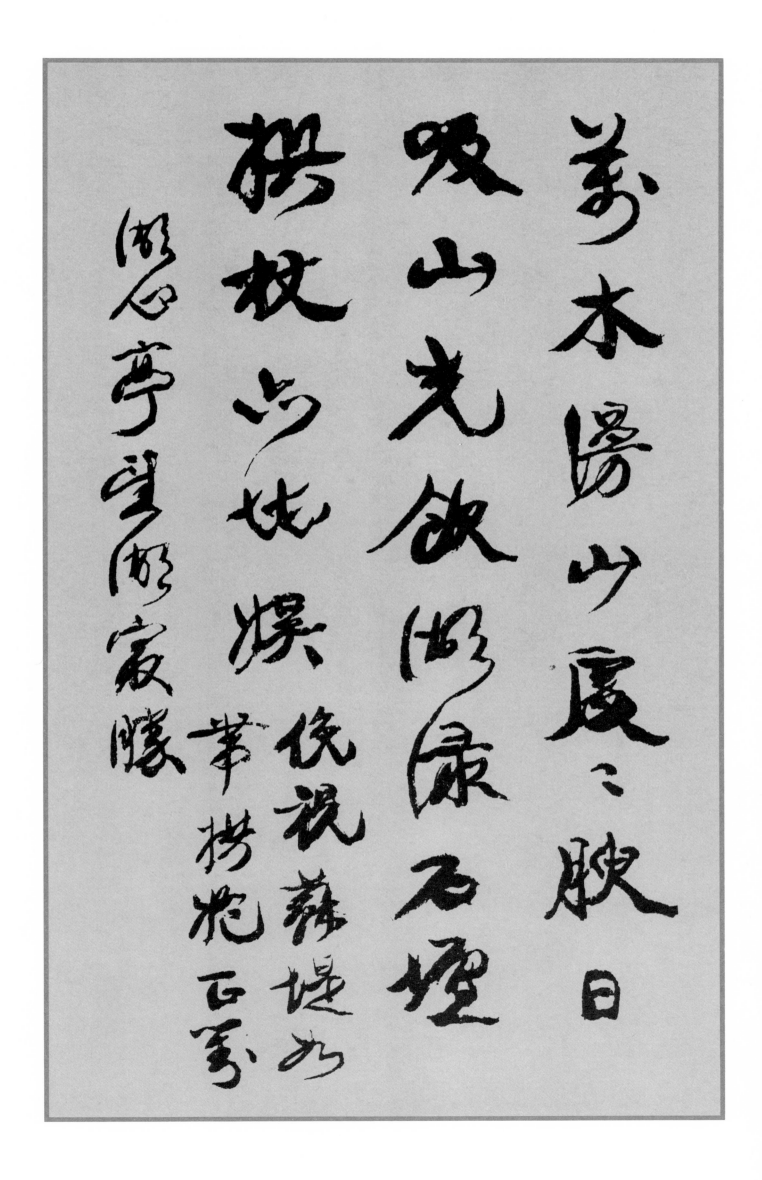

萬木湧山層層映。日吸山光飲湖綠，石壇拱杖亦堪娛。倦視蘇堤如帶，拱抱正對湖心亭，望湖寂勝。

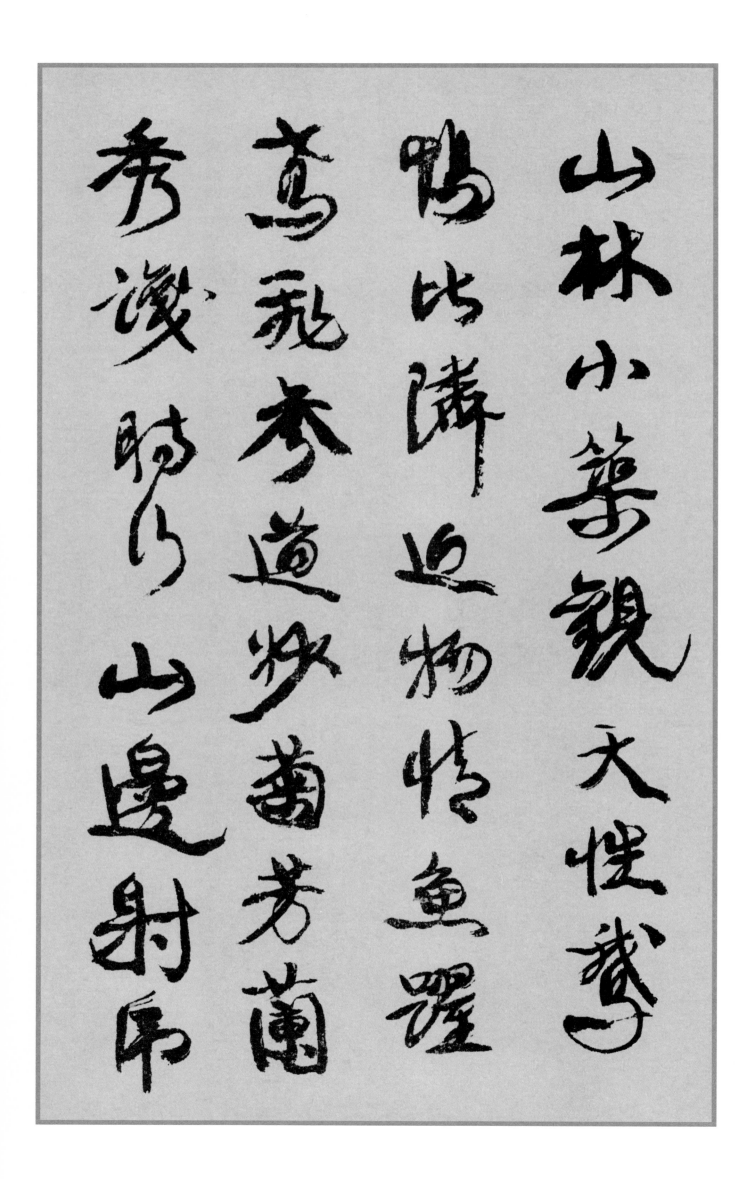

看人猛，湖上骑驴观我生。拄杖云中日成趣，荡舟烟外月微明。每月明，来园游居，

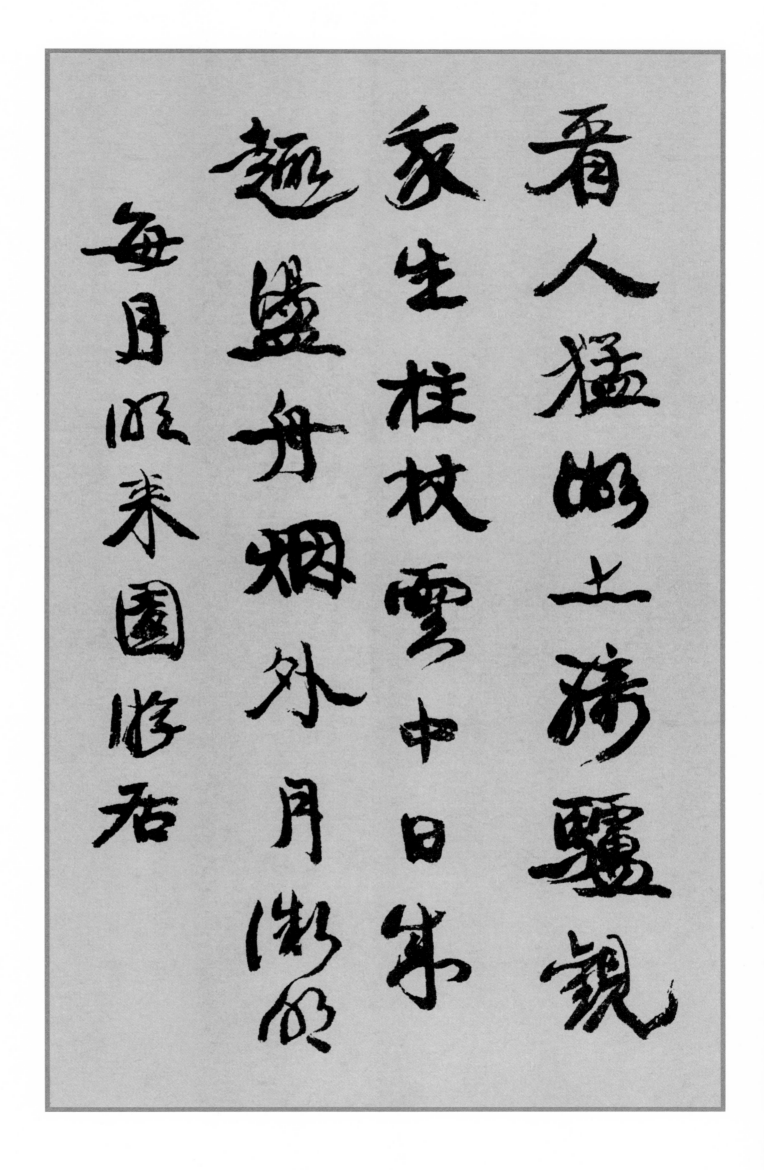

看人猛幽上荷驢觀
豕生拄杖雲中日成
趣盪舟烟外月微明
每月明来園游居

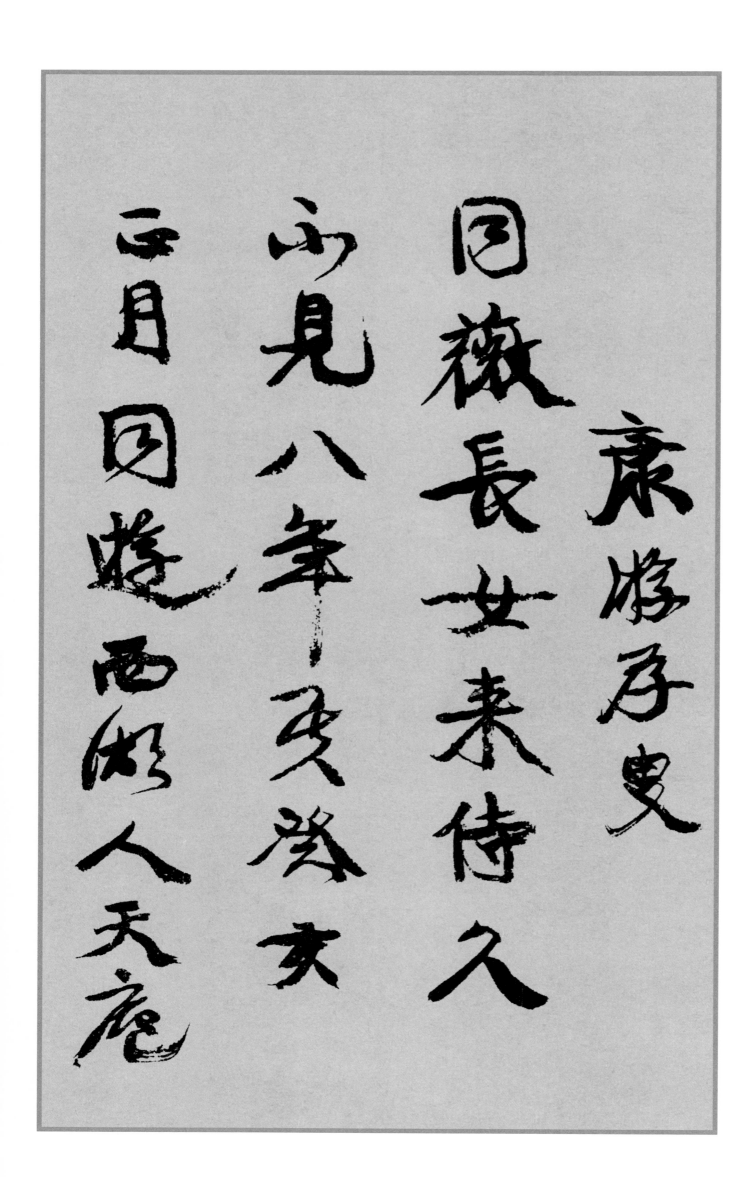

康游存叟

同薇長女来侍久

不見八年矣癸亥

二月同游西湖人天庵

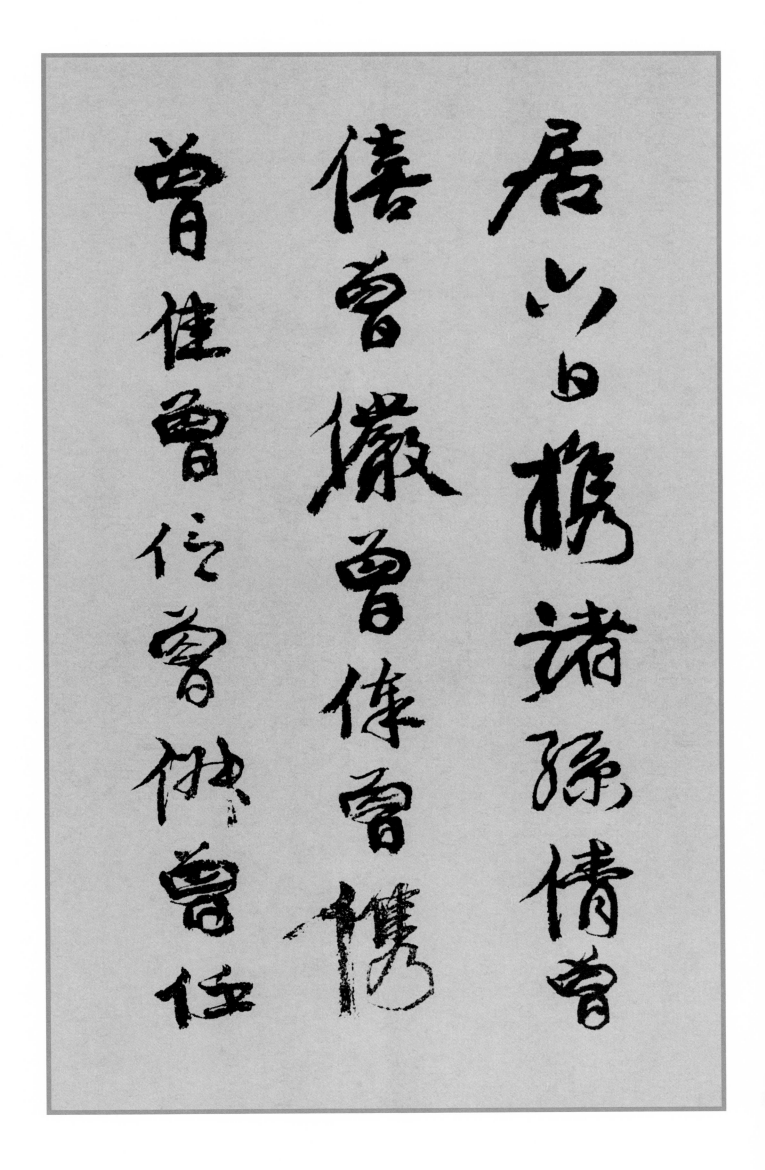

居六日，携诸孙倩曾、僖曾、儆曾、俸曾、僬曾、佳曾、信曾、俳曾、任

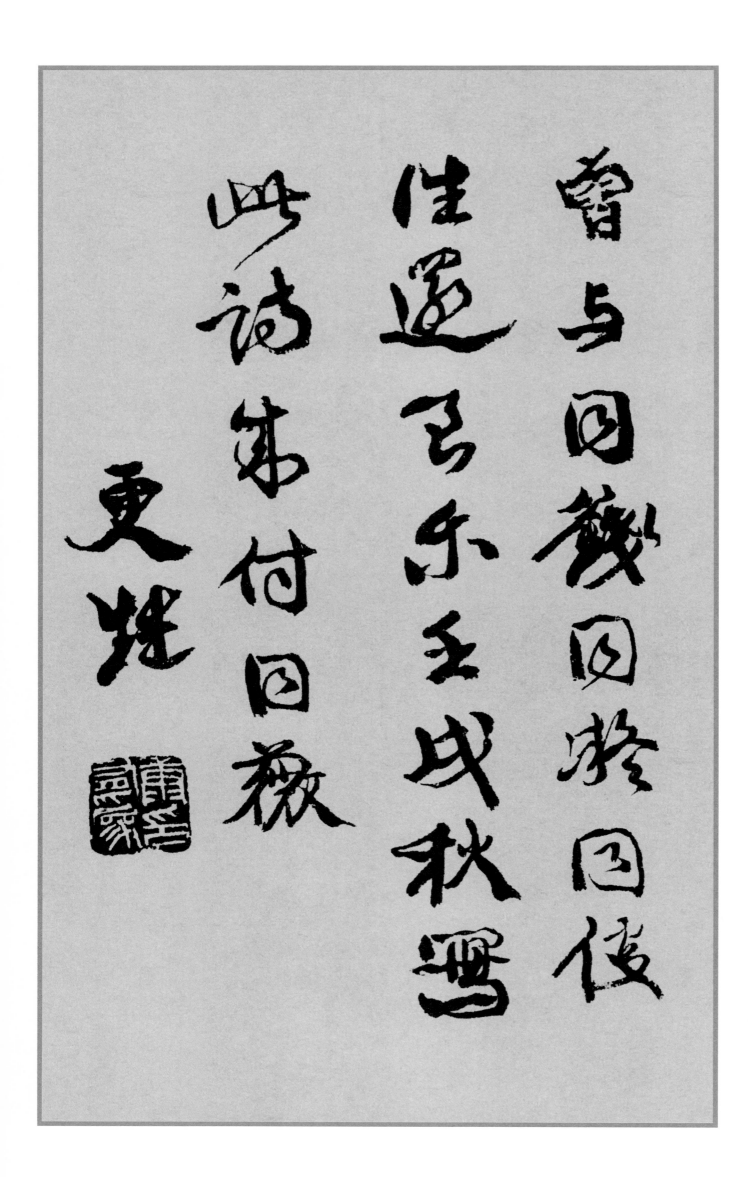

曾，与同籖、同凝、同傆，往還至乐。壬戌秋寫此詩成，付同薇。更甡。